前言

　　我的一名老徒弟何青賢做京劇的宣講和普及工作已有幾十年，十分成功。她有一位酷愛京劇藝術的好友兼學生叫安平，是一名新聞工作者，更是一位痴迷的京劇研究者和推廣者。

　　2017 年，安平很有創意地編了一套書，書名就叫「學京劇 · 畫京劇」，目的是使未接觸過京劇的小朋友能從觀感上初步接觸京劇，並在中小學生當中推廣京劇。這套書共包含五本：《生旦淨丑》、《百變臉譜》、《多彩頭面》、《華美服飾》、《道具樂器》，主要以圖片展示為主，同時配有「畫一畫」，讓孩子們在充滿樂趣的填色繪畫中學習京劇；在愉悅的狀態中掌握京劇知識。為了增加知識量，本書還增加了「劇碼故事」，比如：在《多彩頭面》中，講到頭面的簪子時配以「碧玉簪」的故事；在《華美服飾》中，講到蟒袍時配以「打龍袍」的故事，講到鞋靴時配以「寇準背靴」的故事。總之，此書角度新穎，深入淺出，很有情趣。

　　盼望此書出版後，不僅能幫助中小學生掌握京劇知識，更能成為授課老師的工具書，並對普及京劇工作產生實際作用。

　　在傳統戲劇大步踏向國際社會的行程中，京劇藝術的推廣和普及是一張充滿斑斕色彩的名片。中國戲曲屬世界第一，也是無可比擬的。因此這一推廣工作是充滿國際意義和歷史意義的大事和好事。安平恰好做了這件好事，因此我要支持她！

　　謹以此為序。

<div align="right">孫毓敏</div>

前言

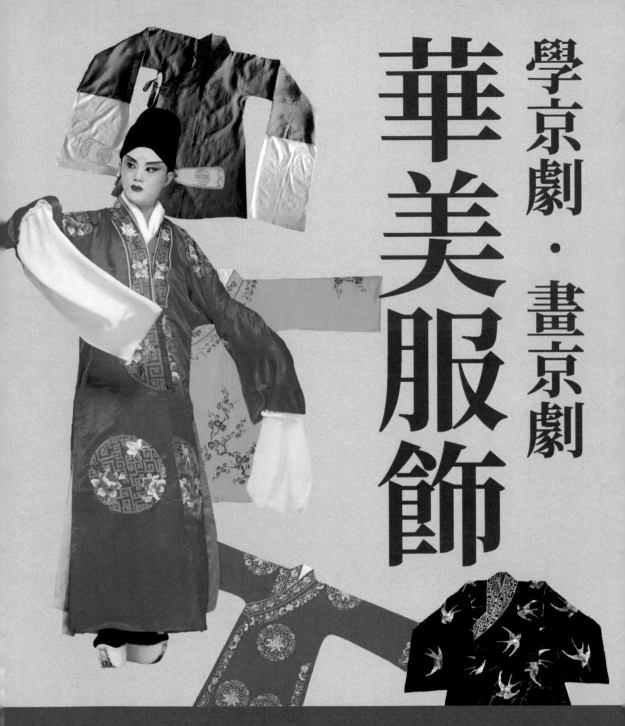

學京劇・畫京劇

華美服飾

京劇服飾是塑造人物形象的重要藝術手法，
戲曲行中有著「寧穿破，不穿錯」的俗語。

本書帶你感受京劇魅力所在，
開拓藝術視野和提高藝術素養

安平 —— 編著

開場白

　　京劇服飾是塑造人物形象的重要藝術手法之一，戲曲行中有著「寧穿破，不穿錯」的俗語。京劇服飾可以鮮明地表現人物的身分、年齡、職業等。在傳統京劇演出中，服飾受到劇中人物的表演程式的制約，表演程式成為服裝類型化的主要依據，進而形成了一整套衣箱制。衣箱共分為五類：大衣箱、二衣箱、三衣箱、盔頭箱、旗把箱。

　　大衣箱的服裝有蟒、官衣、帔、褶子、裙、褲、襖及其他配件。其所塑造的人物大多是文職官員、老爺太太、少爺小姐、丫鬟僕人等。二衣箱的服裝有靠、箭衣、馬褂、抱衣、侉衣、卒坎、龍套、茶衣及其他配件。其所塑造的人物大多是元帥、大將或武藝高強的草莽英雄、綠林好漢等。三衣箱俗稱靴鞋箱，其物品大多為靴鞋及內衣裝束，可分為軟硬兩類。軟類有水衣子、胖襖、彩褲、護領、大襪等；硬類有厚底靴、朝方靴、彩鞋、福字履、登雲履、皂鞋等。

　　盔頭箱內有演員頭上戴的冠、帽、盔、巾和髯口、耳毛、鬢髮等。旗把箱包括把子箱和旗包箱。把子箱裡有各類刀槍把子；旗包箱裡有魚枷、馬鞭、車旗、籤條等。

開場白

目 錄

目錄

目錄

服裝類

京劇服裝又稱「戲衣」,大體可分為蟒、帔、褶、靠、衣五類,
基本上概括了京劇傳統劇碼中各種人物形象的禮服、常服、
戎服、便服,大致表現出人物的社會地位、生活境遇、人格
特質等差別。

華美服飾・蟒

　　為劇中帝王后妃、公侯將相等身分高貴人物的禮服，圓領大襟，寬身闊袖，材質為緞，通身紋繡。男蟒長及足、腋下有插擺；女蟒僅過膝，腋下無插擺。男蟒紋樣主要有龍和海水江牙，女蟒紋樣主要有團鳳、牡丹、海水江牙和仙鶴等。

【男黃蟒】

為帝王所專用，是至尊至貴、皇權的象徵。

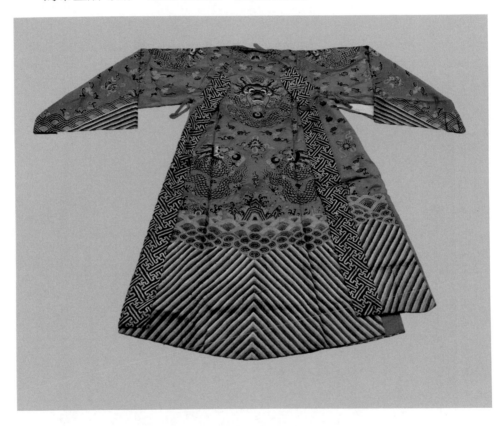

【男紅蟒】

　　為身分高、性格文靜的人物所用，如皇叔劉備、駙馬陳世美、巡按王金龍等。

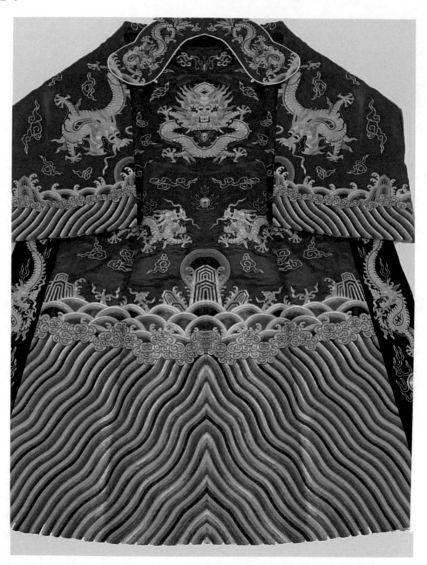

【男綠蟒】

一般為忠義之士所用，如關羽、關勝、趙匡胤等。

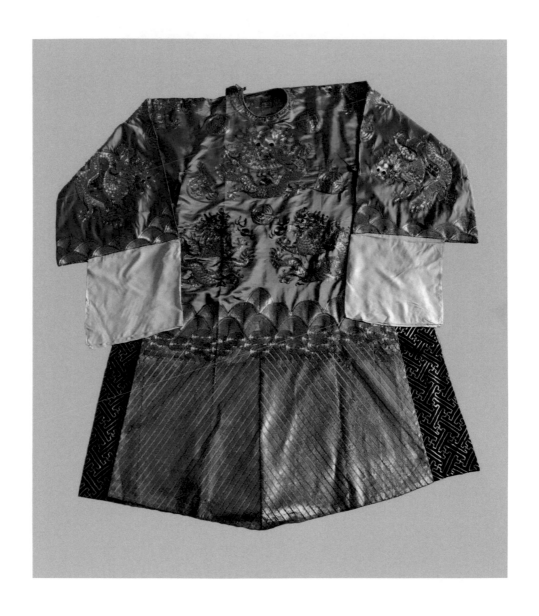

【男白蟒、粉蟒】

通常用於英俊儒雅的青年武將，如周瑜、呂布等。

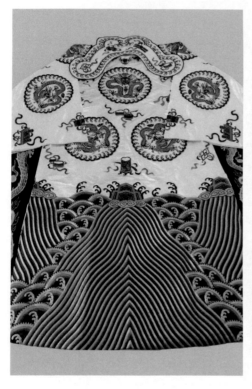
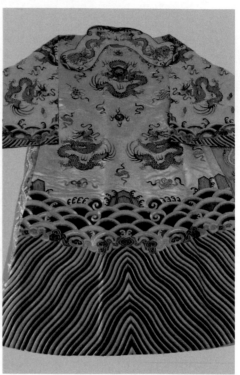

【男黑蟒】

　　勾黑色臉譜，性格剛直、粗獷、豪放、勇猛的人物穿黑蟒，如包拯、張飛等。

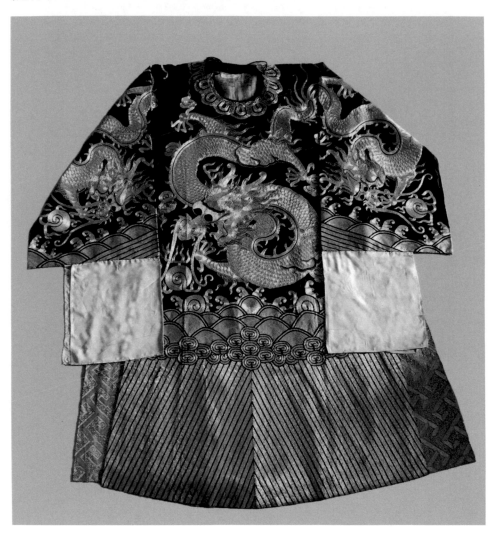

【女黃蟒】

用於皇后或皇太后，圖案一般為團龍或團龍鳳，腰掛玉帶。

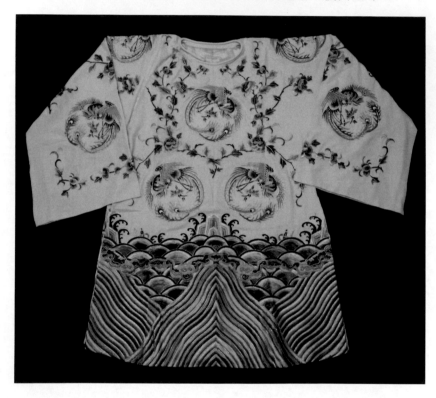

【女紅蟒】

多為中青年后妃、公主、郡主、誥命夫人、女元帥穿用。

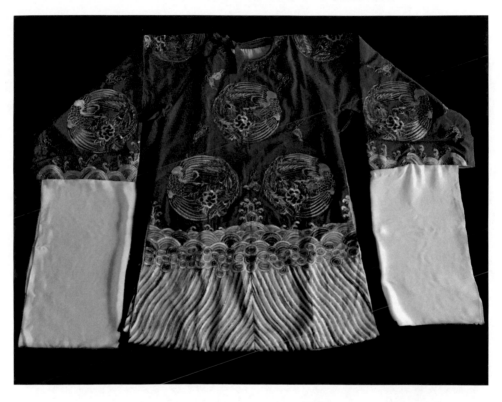

【女秋香蟒】

　　多為老郡主、老誥命夫人穿用，腰繫絲條，掛朝珠，人物造型莊重、沉穩。

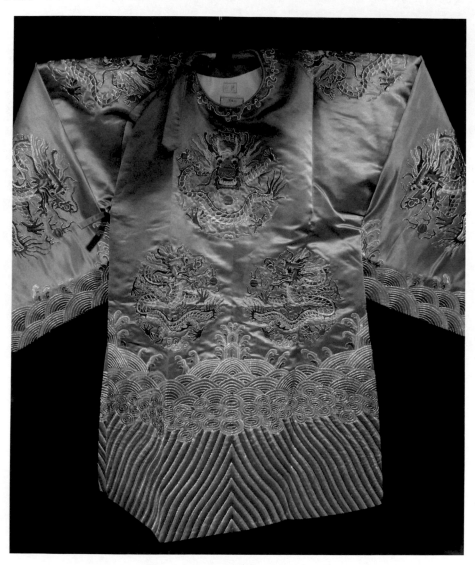

【畫一畫】

比照圖中的圖案，自己來畫一幅吧！

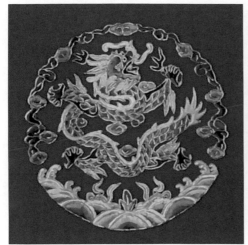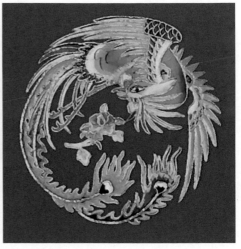

華美服飾・帔

　　帝王將相、豪門貴族的家居常服，直領對襟，寬身闊袖，領式底端有兩根飄帶，左右胯下開衩。男帔長及腳面；女帔則剛過膝蓋，下邊襯裙子。皇帝用團龍；皇后、貴妃用團鳳；太后用團龍鳳；其他人物視年齡、身分，或用團花、團壽字，或用枝子花。

【皇帔】

　　為皇帝和后妃們在內宮穿用的服裝。在紋樣上，皇帝用團龍，皇后、貴妃用團鳳。

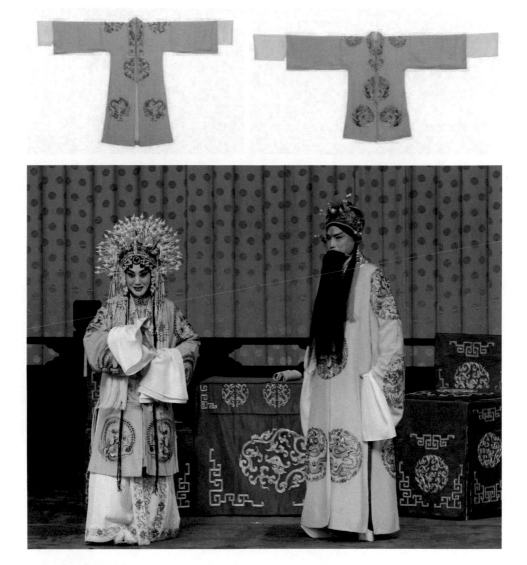

【老旦皇帔】

　　用於皇太后，明黃色，繡團龍鳳，下身通常繫墨綠色大褶裙，以示素雅沉穩。

【紅帔】

用於婚慶典禮或其他喜慶場合的服裝。

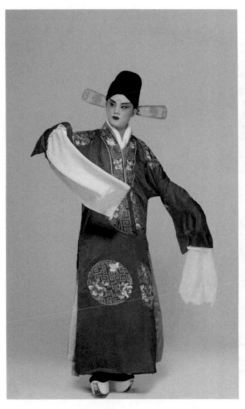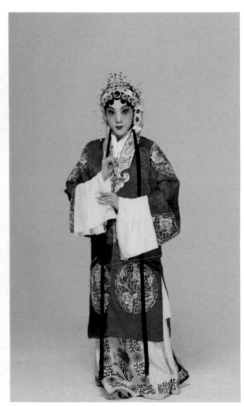

【女花帔】

　　為深閨少女的閒居服，色彩比較鮮豔，有粉色、白色、淡黃色、皎月色、湖色等。

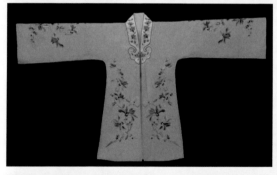

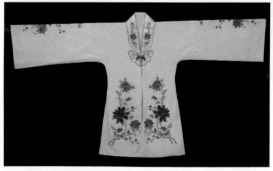

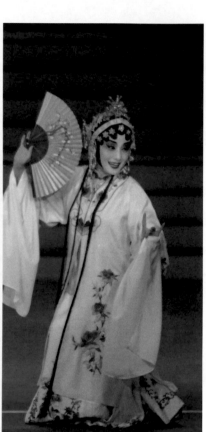

【對兒帔】

專用於夫妻間，色彩一致，紋樣相同或相稱。

【男團花帔】

為中級官吏、豪宦鄉紳使用，多用團壽字、團鶴等象徵福壽延年的吉祥圖案，通常為紫紅、古銅、深藍、秋香等。

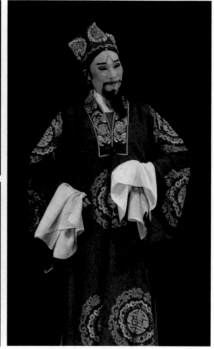

【女團花帔】

用於已婚、中年以上的富家婦女，以紫紅、寶藍色為多，紋樣多為壽字、福字與牡丹，以襯托人物端莊的性格。

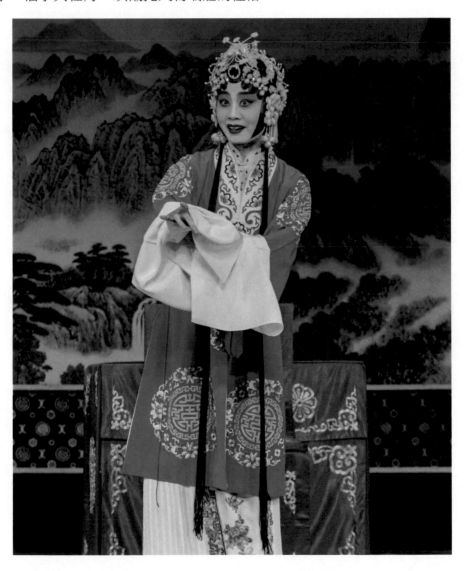

【老旦團花帔】

　　用於身分地位較高的老年婦女，領式底端平直，與男帔相同，紋樣為團蝠、團壽，色彩為秋香、古銅。

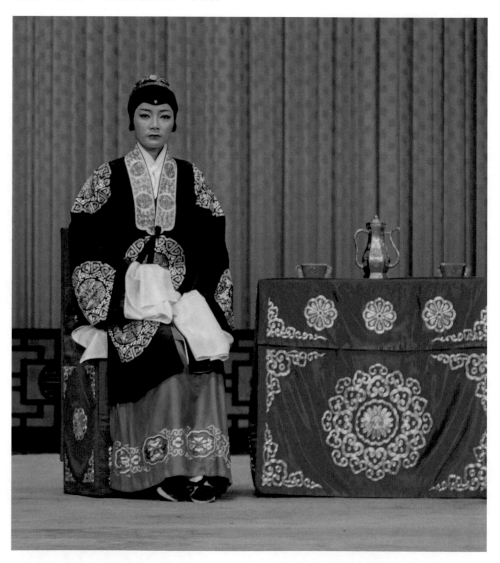

【畫一畫】

　　比照圖中的圖案，自己來畫一幅吧！

華美服飾・褶

　　京劇服裝中的便服，寬身闊袖，有花素之分。褶子的用途廣泛，男女老少、貧富貴賤、文武皆可用。男褶子為大襟，斜大領，衣長及足，胯下開衩；女褶子多為小立領，對襟，衣長過膝。

【武生花褶子】

繡十字團花，主要用於英雄義士、俠客豪強。

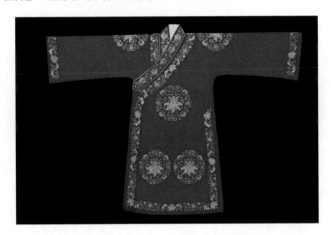

【文小生花褶子】

以角花布局，以梅、蘭、竹、菊等裝飾，色彩明亮淡雅，主要用於青年書生。

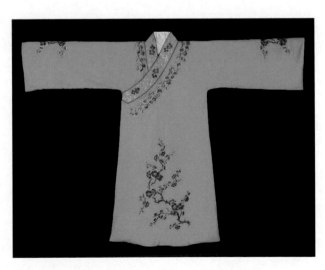

【女花褶子】

　　戲服上繡滿花，為青衣行當中的富家小姐所用。

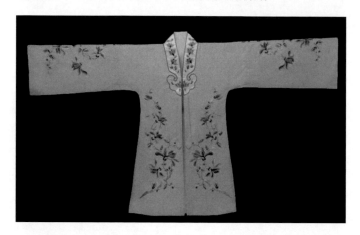

【女素褶子】

　　用於平民家庭的女子，因其身分低，所以只用二方連續紋樣作為裝飾。

【老生素褶子】

為中老年男性平民的特定
服裝。

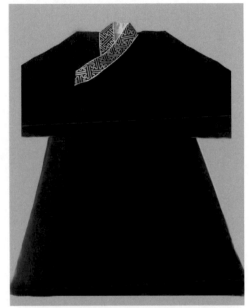

【小生素褶子】

以黑色、藍色居多，為貧寒
士子、平民書生所用。

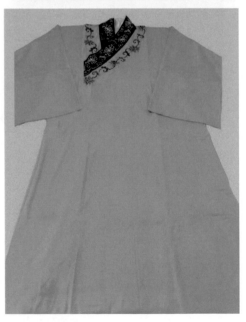

【文丑花褶子】

多用於遊手好閒、吃喝玩樂的紈綺子弟或花花公子,小碎花或吉祥紋樣遍布全身。

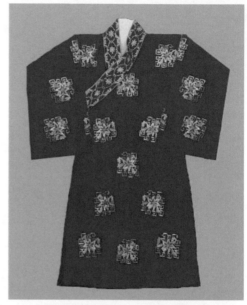

【武丑花褶子】

用於非偷即盜的江湖人物,黑緞,紋樣為飛燕、飛蝠等,寓意身輕如燕、快步如飛。

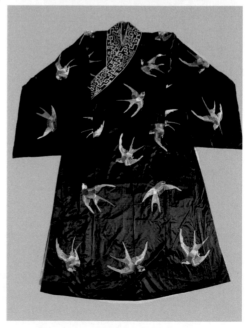

【富貴衣】

又稱「窮衣」，把許多不規則形狀的雜色布塊綴在青褶子或青衣上，表示窮困潦倒。因為劇中穿著此衣的人物日後都會顯達、富貴，故稱「富貴衣」。

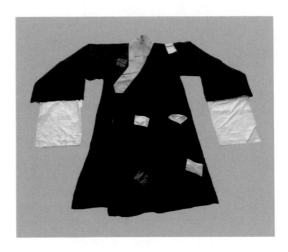

【老旦素褶子】

大領斜襟，多用於貧寒老婦人，有土黃、灰色、秋香色等。

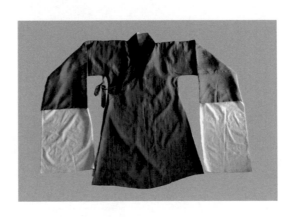

華美服飾・靠

為武將所穿的戎服，分為「硬靠」、「軟靠」和「改良靠」。

「硬靠」背後插四杆靠旗，象徵著全副武裝，即將開戰。「軟靠」不紮靠旗，用於非戰鬥場合的武將。「改良靠」分為上下兩部分，束腰，去靠肚，緊身合體。男靠腰部有靠肚，紋飾圖案以魚鱗紋、丁字紋為主，以海水紋為輔；女靠靠肚較小，有雲肩，紋樣為鳳紋。

【紅靠】

為身分地位較高且性格耿直的女性人物所用。

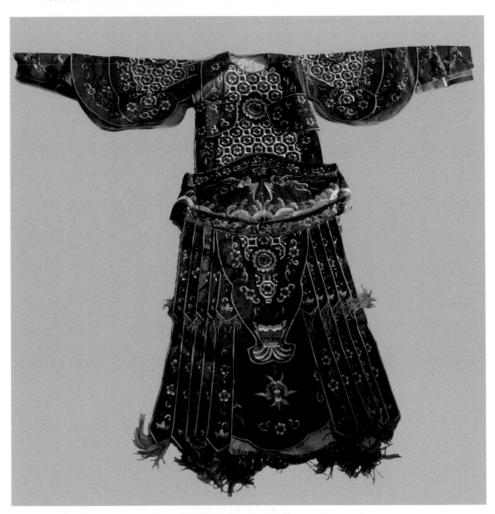

【綠靠】

勾紅臉譜的武將通常用綠靠。

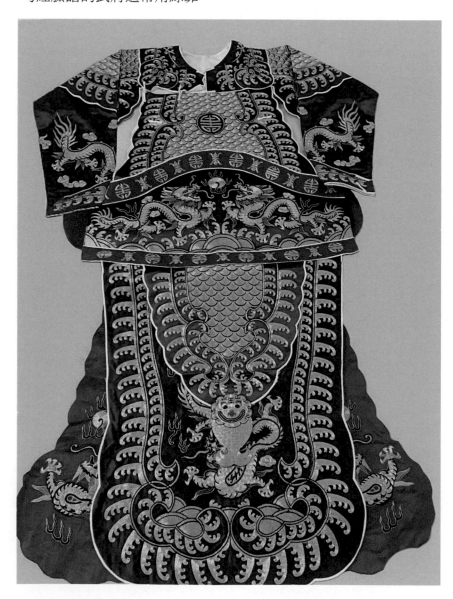

【杏黃靠】

一般為老將所用，如黃忠。

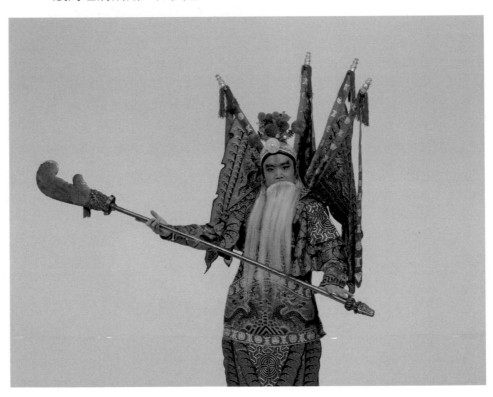

劇碼故事 —— 紫袍記

　　大型新編歷史京劇，講述的是一代女皇武則天與一代名臣狄仁傑的故事。武則天登上大周皇帝寶座之後，重用酷吏誅殺李唐宗室並彈壓整飭百官，朝野怨聲載道。時任豫州刺史的李唐舊臣狄仁傑直言進諫，成功阻止了武則天的濫施刑罰，並以「真大丈夫」本色與卓越才幹受封拜相。武則天另賜其一襲紫袍，以示隆恩。但狄仁傑卻屢受武三思等人的陰謀陷害，紫袍變長枷，幾乎喪命。最終，深懷政治抱負又愛惜良才的武則天將文能治國、武能禦敵、正直仁厚、以民為天的狄仁傑當作了最信任的大臣，狄仁傑也憑藉對黎民社稷的傑出貢獻和對武則天的有力輔佐贏得了紫袍加恩，並成功扭轉了「武氏代唐」的危機。最終既是摯友又是對手的二人共同開創了「政啟開元，治宏貞觀」的「武則天時代」。

【白靠】

通常用於扮相俊美的青年武官，如趙雲、馬超等。

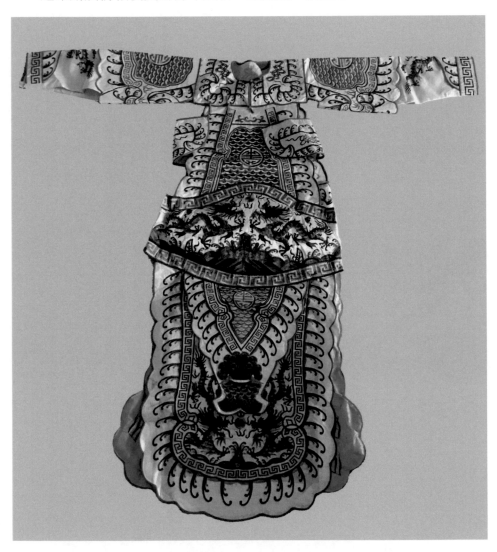

【黑靠】

　　一般為畫黑色臉譜的淨行所用，表現人物性格的粗獷、彪悍，如張飛等。

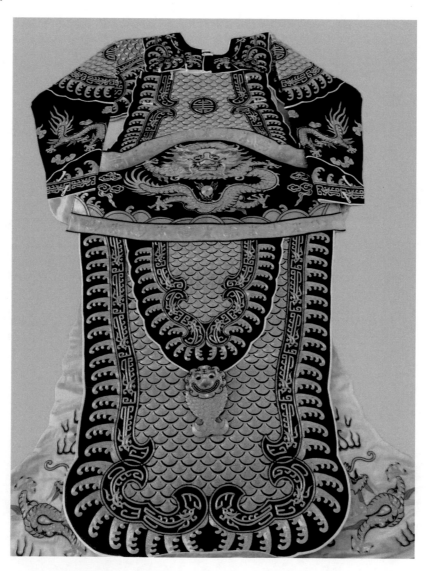

【藍靠】

威武勇猛的人穿藍色靠，如夏侯惇。

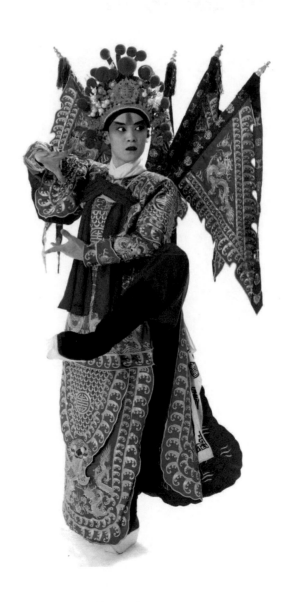

【改良靠】

在傳統靠的基礎上，改為上下兩部分，束腰使用，去掉靠肚，緊身、合體、輕便，但不及傳統靠威武。

【畫一畫】

比照圖中的圖案，自己來畫一幅吧！

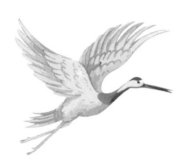

華美服飾・衣

　　除了蟒、靠、帔、褶之外，其他的都可稱為衣。一般分為長衣（開氅、宮裝、古裝、箭衣、官衣等）、短衣（抱衣抱褲、侉衣、女打衣、襖衣襖褲等）、專用衣（僧衣、法衣、八卦衣、虞姬盔甲、道姑坎肩等）和配衣（坎肩、斗篷、飯單、四喜帶等）四類。

【開氅】

斜襟大領，寬身闊袖，衣長及足，花紋多為獅、虎、豹等，為武將、
權臣在非禮儀場合的便服。開氅比蟒和官衣要休閒，比帔要威武。

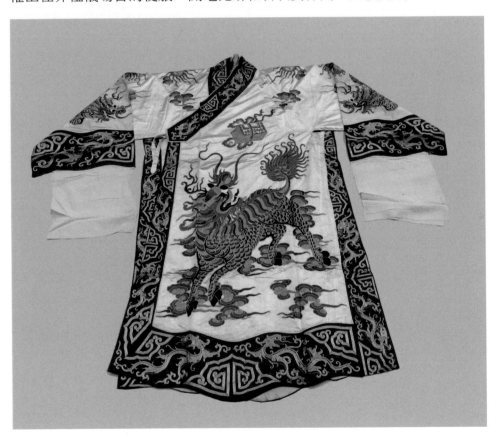

劇碼故事 —— 斬黃袍

　　趙匡胤黃袍加身，繼承帝位，改國號為宋。取得帝位後，他納河北韓龍的妹妹韓素梅為妃，終日不理朝政，驕奢淫佚，同時提拔分封韓龍。趙匡胤的義弟鄭恩一向憨厚直率，他向趙匡胤進諫，趙卻不聽。鄭恩在殿前斥趙匡胤昏瞶無道，趙匡胤大為惱怒，命令將鄭恩捆綁。韓妃得知詳情，與哥哥韓龍乘機將趙匡胤灌醉，醉後怒斬鄭恩。

　　鄭恩冤死，他的妻子陶三春率兵逼臨城下，趙匡胤懊悔不及，讓高懷德調停。高懷德將韓龍斬首，同時請皇上蔭封鄭恩的妻子，並賜黃袍，以謝鄭恩魂於地下。趙匡胤不得已，一一從之，封鄭恩為北平王。陶三春斬趙匡胤所賜黃袍洩憤，之後退兵。

【宮裝】

也叫宮衣，圓領對襟，寬身闊袖，長及足，底襟周圍綴有五色繡花的飄帶和色彩鮮豔的穗子，多用於仙女、千金小姐及貴妃娘娘等。

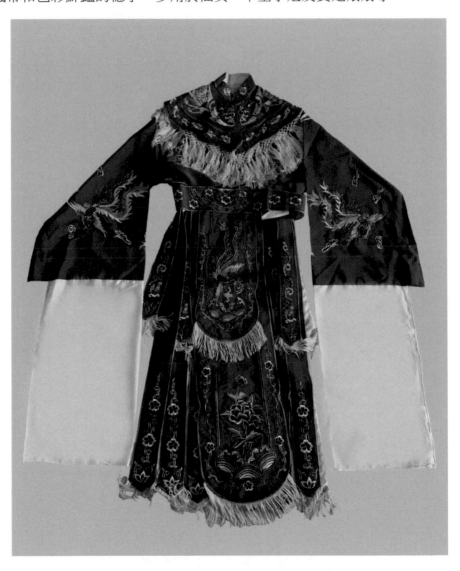

【古裝】

　　與傳統戲衣相比，衣短裙長，裙子多繫在上衣的外面，水袖也比一般的戲衣長一些。

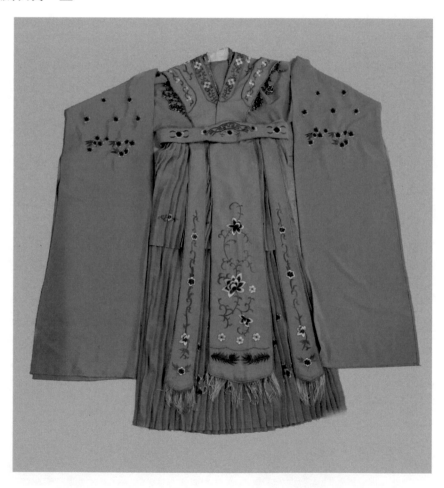

【箭衣】

　　圓領大襟，窄袖，衣長及足，自腰際以下左右前後開衩，屬輕便戎服，帝王、武將、英雄豪傑都可用，分花箭衣和素箭衣兩種。

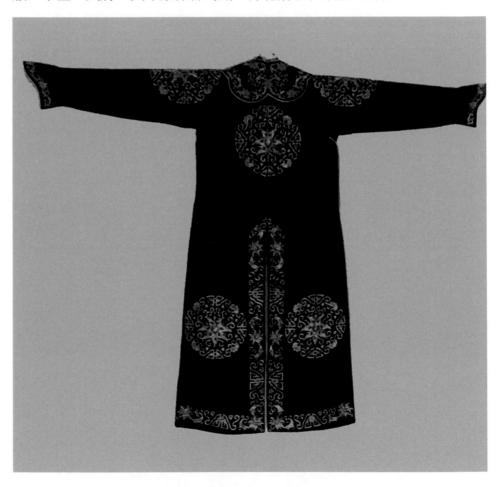

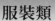

【官衣】

　　圓領大襟，寬身闊袖，兩側胯下開衩，腋下有插擺，衣長及足，通身無花繡，只有前胸後背有一塊方型補子，為京劇舞臺上文官通用的官服。

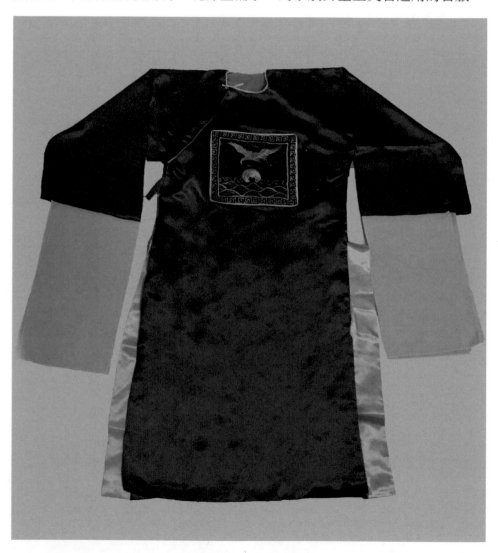

【抱衣】

斜襟，大領，緊身束袖，像抱在身上一樣，故稱「抱衣」。適用於俠士人物與綠林好漢，如《三岔口》中的任堂惠（右）。

【傍衣】

也稱「快衣」，圓領，大襟，緊身窄袖，專用黑色，用於英雄義士。在舞臺上專門為武丑行穿用，如《三岔口》中的劉利華（左）。

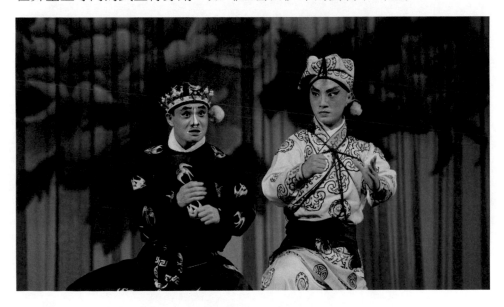

【女打衣】

又稱「戰襖戰裙」，用於武旦應工角色。戰襖為小立領，對襟，緊身束袖；戰裙花色與衣褲一致。

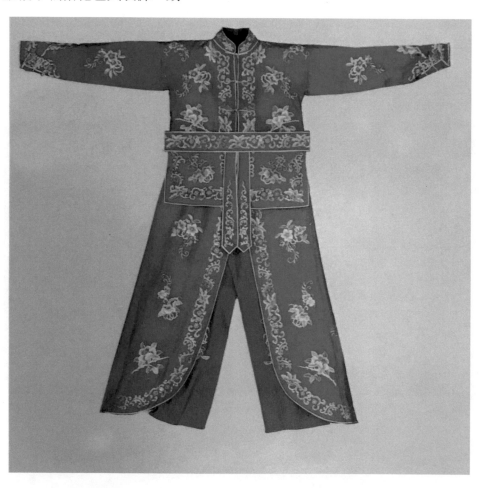

【旗袍】

又稱「旗裝」，圓領口，大襟開身，寬身闊袖，袖口及腕，袍長至足，兩側開衩，為京劇舞臺上異國后妃、公主或清代婦女常穿的便服。

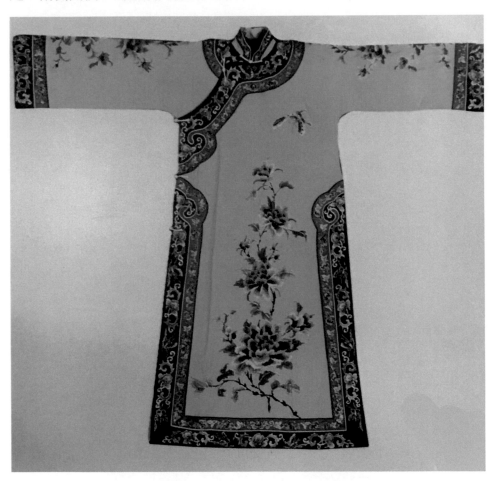

【襖褲】

襖褲為民間普通少女的服裝。

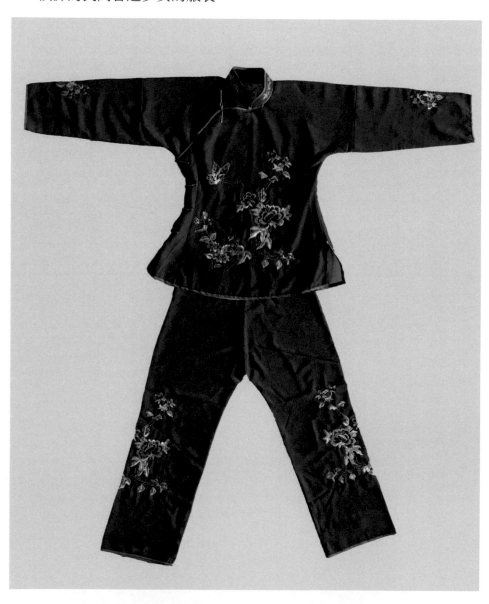

【襖褲】

襖褲為民間普通少女的服裝。

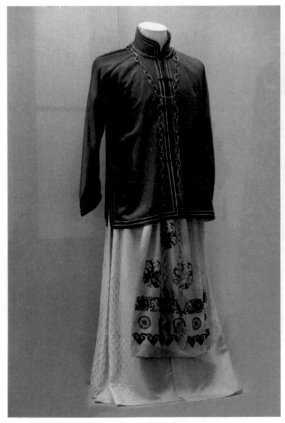

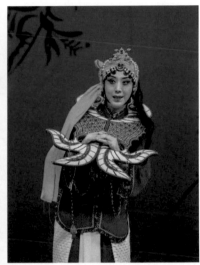

【茶衣】

多為酒保、樵夫、漁夫等下層勞動人民所用，色彩比較單純，樣式比較樸素。

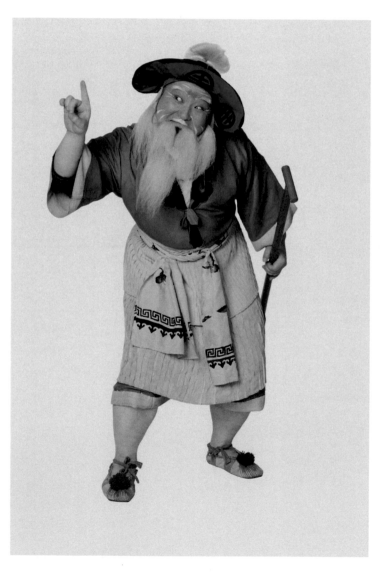

【馬褂】

罩於箭衣外的短式上衣，圓領，對襟，袖長至腕，分團龍馬褂、團花馬褂和黃馬褂三種。

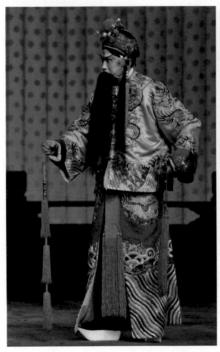
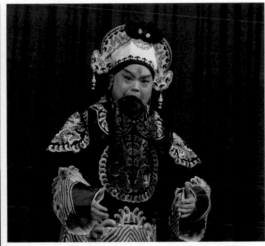

【八卦衣】

因繡八卦紋樣而得名，專用於足智多謀或有道術的軍師類人物。

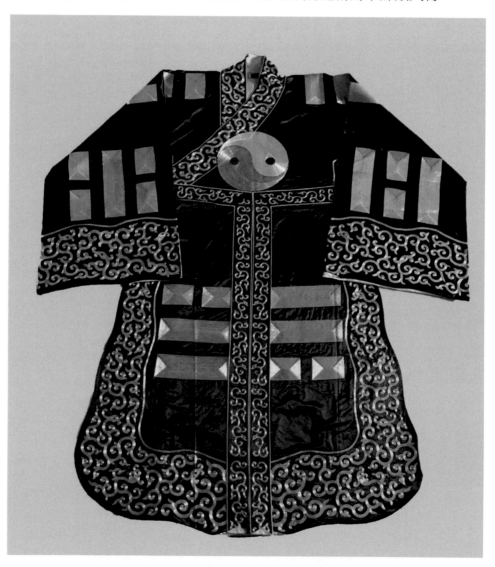

【斗篷】

為行路禦寒的一種服裝，多與風帽配合使用。

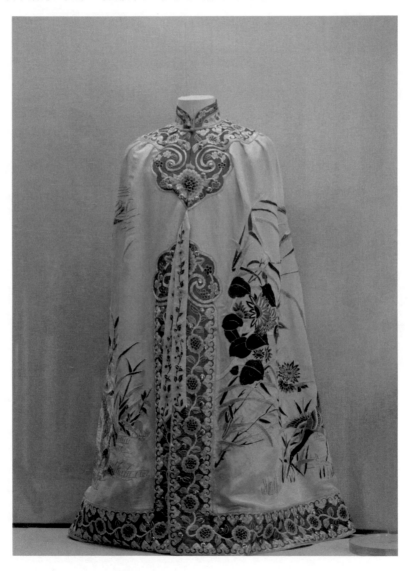

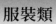

【飯單、四喜帶】

飯單即民間少女的花兜肚,兼有圍裙的用途。四喜帶即繡花腰帶,下端鑲穗,束於襖外。

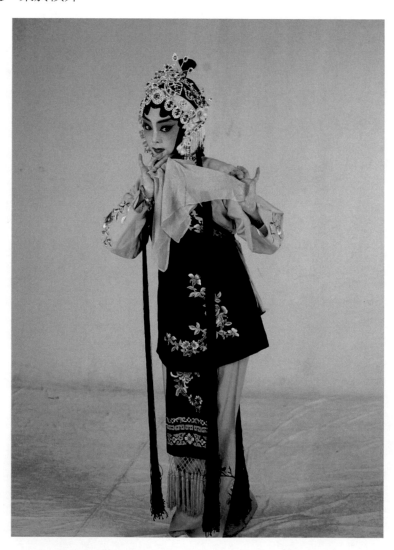

【靠旗】

又叫護背旗，插在武將頭部後邊（固定於肩背）的四面三角形的彩旗，上繪草龍、江牙或龍紋。每面旗上附有一條彩色飄帶。

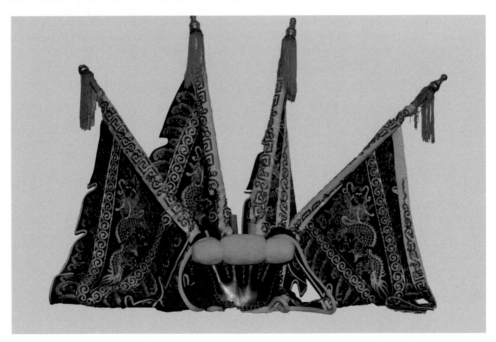

【畫一畫】

　　比照圖中的靠旗，自己來畫一幅吧！

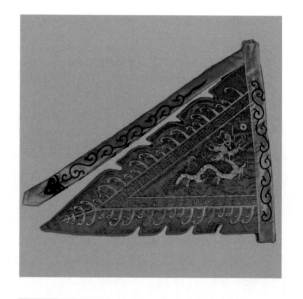

【畫一畫】

比照圖中的圖案，自己來畫一幅吧！

服装類

盔帽類

即戲曲盔頭，是京劇衣箱的重要組成部分，擔負塑造人物形象和彰顯人物身分、性格的重要職能。盔頭種類多而繁雜，常見的有二三百種。依照外觀、材質和功能，盔頭可分為盔、冠、巾、帽四類。其使用有相對穩定的程式，大體以宮廷、官場、軍旅、民間為序。

華美服飾・盔

　　武將在打仗時用來防護頭部的帽子。盔一般為硬胎，綴有絨球、珠子作為裝飾。

【霸王盔】

又叫八纓盔、八面威。盔頂套八角形大荷葉片，八個角各綴小鈴、絲纓，頂端吞口插彈簧，綴喇叭形紅色倒纓。因為《九里山》中霸王所戴，故名。

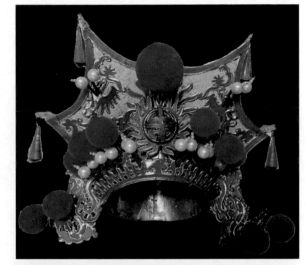

【帥盔】

頂端有戟頭和紅纓，後有小披風，用時前面加大額子，分金、銀兩色，為主帥專用。另有老旦帥盔，是在老旦鳳冠的基礎上加戟頭、後兜，如掛帥出征的佘太君就戴帥盔。

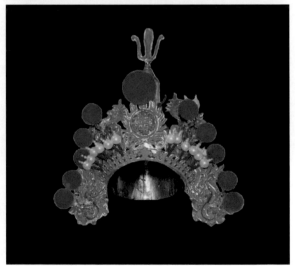

盔帽類

【倒纓盔】

　　帽檐上卷，帽頂豎倒
纓，為兵卒所用。又因
為《野豬林》中林沖夜奔
時所戴，所以也稱「夜奔
盔」。

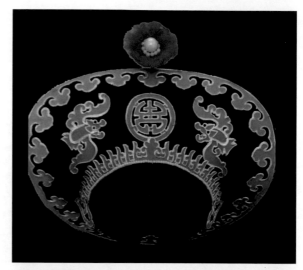

【紮巾盔】

　　飾有面牌、光珠、絨
球、龍形耳子，有金、銀
兩種。為武將所戴，如
《古城會》中的蔡陽。

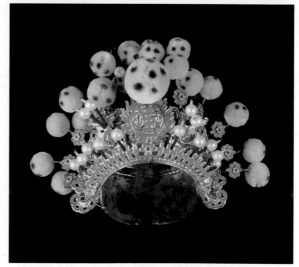

62

【七星額子】

上端並排兩層大絨球，每排七個。為女將軍所戴，如《楊門女將》中的穆桂英。

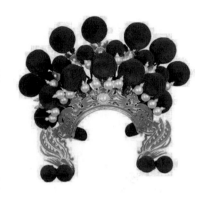

【翎子】

即雉尾，成對插於盔頭兩側，為俊秀英武的青年將帥、武藝高超的女將等所戴。

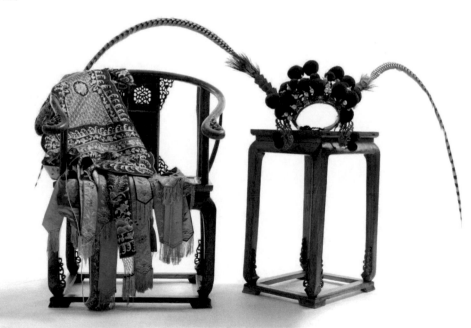

華美服飾・冠

　　比較莊重的禮帽，一般都是硬胎，比如皇帝戴的九龍冠，皇子、太子戴的紫金冠，皇后戴的鳳冠等。

【九龍冠】

因上有九龍，故名。正中有一個大絨球，左右掛穗，為皇帝便裝時所戴，如《銚期》中的劉秀。

【鳳冠】

古代皇帝后妃的冠飾，其上裝飾有鳳凰樣珠寶。鳳冠造型莊重，製作精美，富麗堂皇。如《貴妃醉酒》中的楊貴妃。

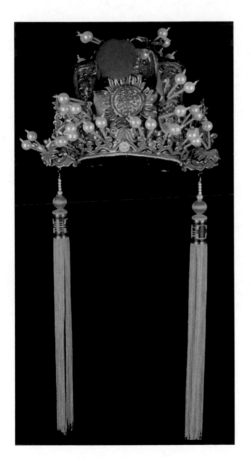

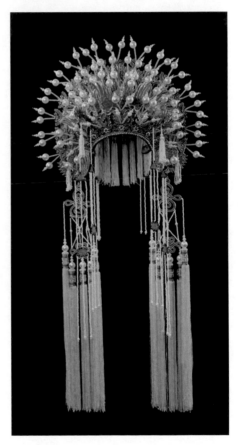

劇碼故事 —— 打龍袍

　　北宋仁宗年間，包拯奉旨在陳州放糧，在天齊廟遇到在街頭乞討的一個盲婦告狀，講她當年在宮中的遭遇。原來此婦就是宋真宗之妃、當朝天子的母親，並有黃綾詩帕為證。包拯回京後，借元宵觀燈之際，專門安排了一場燈戲，講的是張繼保遺棄父母，最後遭天打雷劈，借此來指出皇帝不孝。宋仁宗看戲後大為惱怒，要斬包拯。經老太監陳琳說破當年狸貓換太子之事，這才赦免了包拯，並迎接李后還朝。李后要責罰仁宗不孝，讓包拯代打皇帝。包拯脫下仁宗龍袍，進行杖打。龍袍象徵著皇帝，打龍袍即打皇帝。

【紫金冠】

也稱「太子盔」，為太子、王孫及青年將帥的頭冠。前扇為額子，後扇頂飾垛子頭，由面牌、光珠、絨球點綴，有金、銀兩色。

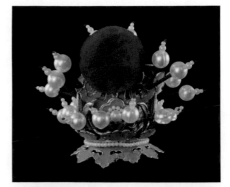

【老旦鳳冠】

近似鳳冠，與之相比較小，貼金點翠，為太后、誥命夫人所戴，如《打龍袍》中的太后。

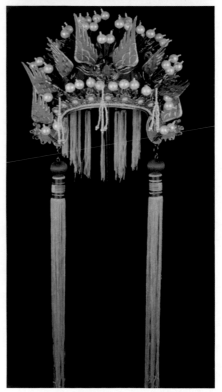

華美服飾・巾

　　為家常戴的一種便帽，種類比較多，軟、硬胎都有，常見的有員外巾。

【員外巾】

菱形，多繡壽字紋，後有兩條軟翼下垂，色彩與服裝相配，為富紳和退職的官僚所戴，如《清風寨》中的張員外。

【夫子巾】

正中為面牌、大絨球，左右飾兩條環形珠鬚。整體貼金點翠，綴光珠、絨球，兩側有龍形耳子，掛忠孝帶，上綴珠穗，大後兜繡二龍戲珠。

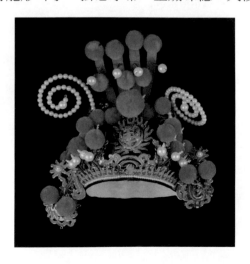

【文生巾】

又稱小生巾、公子巾，清俊儒雅的秀才、公子戴此巾。如《梁祝》中的梁山伯。

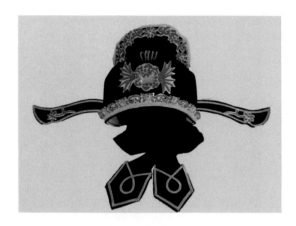

【武生巾】

外型同文生巾，但後面沒有飄帶，頂部正中插小火焰，如意型耳子加掛絲穗。如《文昭關》中的伍員。

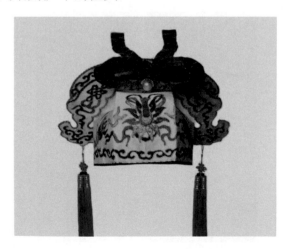

【鴨尾巾】

因其頂部呈半圓形，似鴨尾，所以叫「鴨尾巾」。為貧窮的小生、老生或家院所戴，如《白蛇傳》中的許仙。

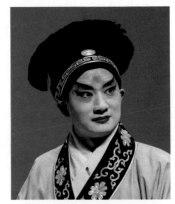

【八卦巾】

下呈方型，繡八卦與太極圖，巾背垂兩條絲帶。如《空城計》中的諸葛亮。

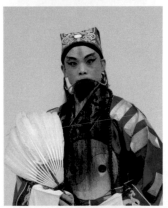

【荷葉巾】

方頂，似荷葉，用於丑扮人物。如《群英會》中的蔣幹。

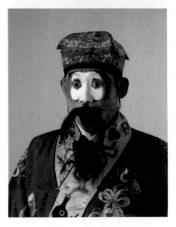

華美服飾・帽

　　帽應用範圍較廣，上至君臣，下至百姓，都可以戴帽。
典禮、日常所戴的禮帽、便帽均歸此類，有硬有軟，種類
繁多。

【王帽】

又稱皇帽,頂端有黃色大絨球兩個,旁綴珠子,左右各掛黃色大穗,為皇帝專用的禮帽。如《馬嵬坡》中的唐玄宗。

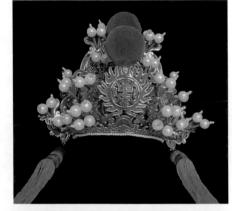

【侯帽】

又名侯盔,兩邊各有一個向下外翹、瓦片形的「耳不聞」,以遮掩耳部。如《二進宮》中的徐延昭。

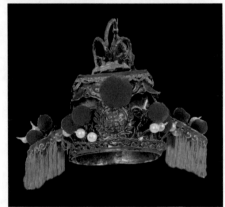

【狀元帽】

為新科狀元所戴。如《狀元譜》中的陳大官。

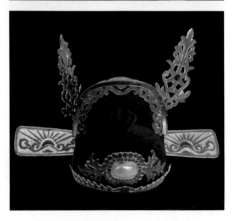

【相紗】

黑色，兩側插扁長相展，為丞相專用。如《鍘美案》中的包拯。

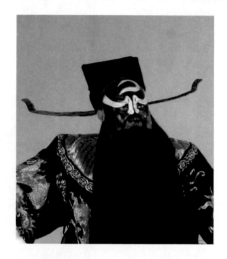

【相貂】

式樣同相紗，有多種顏色，前飾牛心面牌，四角鑲龍形、光珠，兩側相展飾立體雙龍。如《甘露寺》中的喬玄。

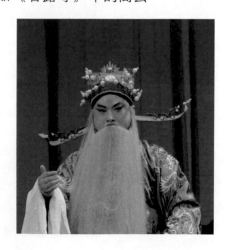

【紗帽】

　　為除宰相以外的各級文官所用。帽翅有方形、圓形和尖形，一般正直官員用方形翅，貪官用尖形翅，丑行用圓形翅。

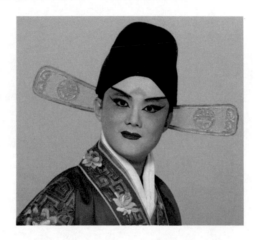

【羅帽】

　　為江湖俠客所戴，上呈六邊形，下圓，帽頂有圓球，分軟胎和硬胎兩種，軟胎又分花羅帽與素羅帽。

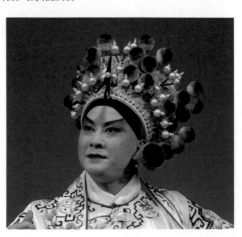

【畫一畫】

　　比照圖中的帥盔，自己來畫一幅吧！

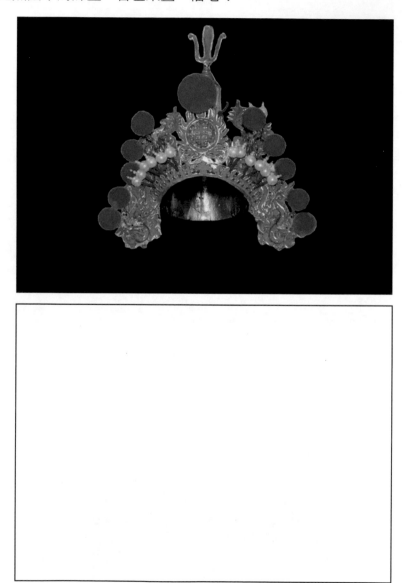

【畫一畫】

比照圖中的狀元帽，自己來畫一幅吧！

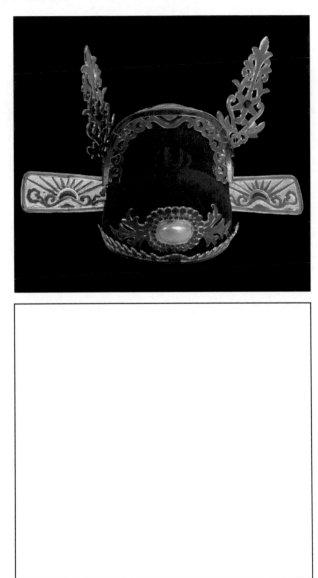

盔帽類

鞋靴類

京劇舞臺上的各種鞋靴，分為靴、履、鞋三種。靴為連筒之鞋，履指單底鞋，履的底比鞋厚。

鞋靴類

【厚底靴】

方頭，高筒，厚底，分為青厚底、花厚底、猴厚底、虎頭厚底、雲頭厚底等，可以增加身高，具有明顯的塑型作用。

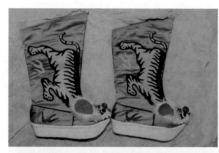

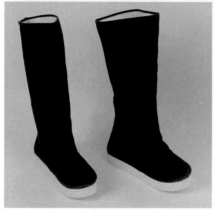

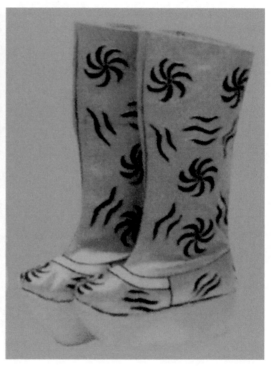

【朝方靴】

方頭，高筒，素面，靴底高寸餘，為丑行所扮演的文武官員及太監穿用。

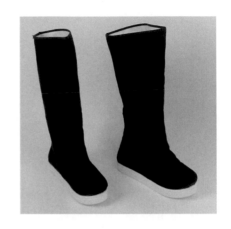

【快靴】

鞋底薄，半高腰，為的是在打鬥的時候動作輕捷、靈便，以便於跳躍翻打。

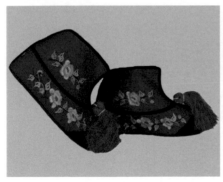 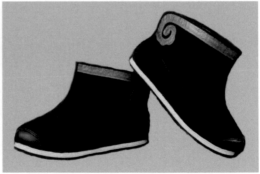

劇碼故事 ── 寇準背靴

　　北宋太宗年間，當朝皇上聽信奸臣誣奏，將大將楊延昭充軍，楊家假借好友之屍守靈，佯稱延昭已死。寇準至楊府拜靈時，對此事生疑，便悄悄跟蹤楊家眷屬。在尾隨楊妻柴郡主時，寇準不小心摔了跤，碰掉了紗帽、摔脫了靴子。他躲閃不及，又怕被柴郡主發現，便設法躲過了柴郡主。為趕上柴郡主看個究竟，寇準便背起靴子跟蹌跟蹤而去。最終寇準看到柴郡主將飯菜送進花廳，並聽到她與楊延昭在花廳裡講話。之後，他設法見到了楊延昭，闡明利害，世代忠良的楊家又擔起為國為民捍衛邊疆的重任。

82

【壽字履】

又稱夫子履，矮腰，前臉正中鑲壽字、福字、古錢、萬字等圖案，為年輕書生、秀才（厚底）及老翁、老婦（薄底）所用。

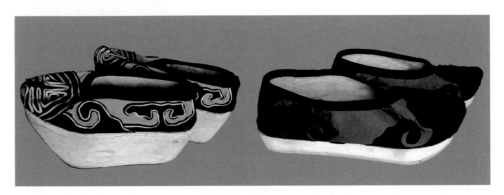

【登雲履】

又名如意履、拳頭包，鞋頭有一立體狀的如意形大雲頭，底厚 6 公分，為神仙一類的角色所用。

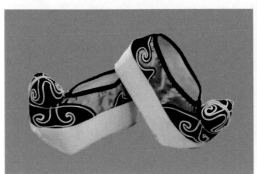 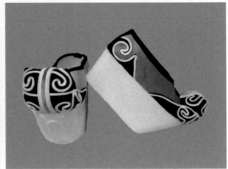

【彩鞋】

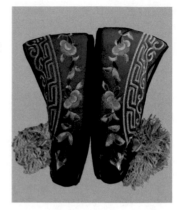

尖口，緞面，繡花，一般前邊加穗子，後跟略高。適合劇中所有青衣、花旦穿用。

【旗鞋】

又稱花盆鞋，上邊與彩鞋相同，鞋底倒置一花盆形底，高約二寸，為穿旗裝、梳旗頭的太后、后妃、公主穿用。

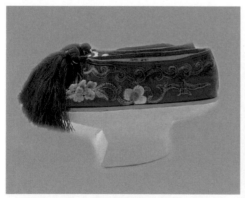
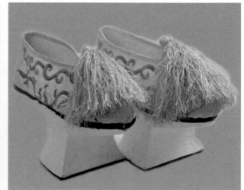

後記

　　生活當中有書痴、畫痴，有玉痴、木痴，而我卻是一個戲痴。在京劇的自由王國裡，我如痴如醉。在自我陶醉之時，我也迫切渴望與人分享京劇之美，於是我走進校園，舉辦講座、參加演出，進行教學活動，算來已有十餘年之久。

　　2017 年 7 月，在中國藝術研究院戲曲研究所李志遠老師的啟發和指點下，我斗膽將我的這些「情人」搬了出來，並取名為「學京劇・畫京劇」。圖片的查找、拍攝和選用是本書編寫的一大難點。書中所用京劇人物圖片，大多來自「視覺中國」網站，其餘圖片多為作者自己拍攝和京劇界的朋友提供。

　　在本書即將出版之際，我要特別感謝京劇表演藝術家孫毓敏老師對叢書的認可並為之作序；感謝傅謹教授對叢書提出寶貴的修改意見；感謝彭維、李娟、田寶、白潔和樂隊演奏員在圖片拍攝中給予的幫助和支持！

　　京劇博大精深，本書只能擇其基本且重要的內容進行展示，在編寫的過程中，不可避免地會存在一些疏漏或錯誤之處，敬請讀者、專家批評指正。

學京劇・畫京劇：華美服飾

編　著：安平

編　輯：鄒詠筑

發 行 人：黃振庭

出 版 者：崧燁文化事業有限公司

發 行 者：崧燁文化事業有限公司

E-mail：sonbookservice@gmail.com

粉 絲 頁：https://www.facebook.com/
　　　　　sonbookss/

網　址：https://sonbook.net/

地　址：台北市中正區重慶南路一段六十一號八
　　　　樓 815 室

Rm. 815, 8F., No.61, Sec. 1, Chongqing S. Rd.,
Zhongzheng Dist., Taipei City 100, Taiwan

電　話：(02)2370-3310

傳　真：(02)2388-1990

印　刷：京峯彩色印刷有限公司（京峰數位）

律師顧問：廣華律師事務所 張珮琦律師

定　價：375 元

發行日期：2022 年 12 月第一版

◎本書以 POD 印製

國家圖書館出版品預行編目資料

學京劇・畫京劇：華美服飾 / 安平
編著 . -- 第一版 . -- 臺北市：崧燁
文化事業有限公司 , 2022.12
　　面；　公分
POD 版
ISBN 978-626-332-933-1(平裝)
1.CST: 京 劇 2.CST: 舞 臺 服 裝
3.CST: 中國戲劇
982.41　　111018789

電子書購買

臉書